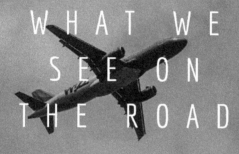

WHAT WE SEE ON THE ROAD

————

STEPRO
TRAVEL
BOOKS

WHAT WE SEE ON THE ROAD

"I think good dreaming is what leads to good photographs."

— **Wayne Miller**

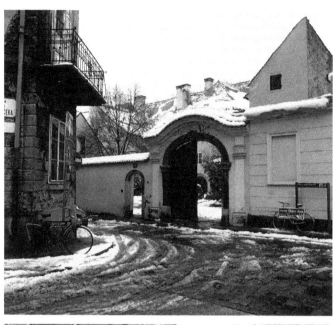

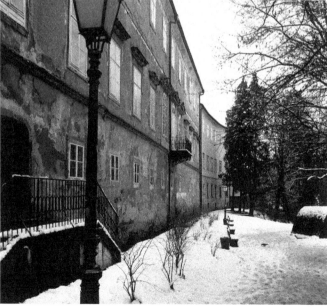

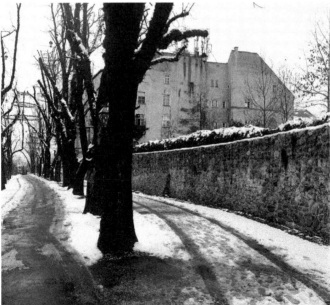

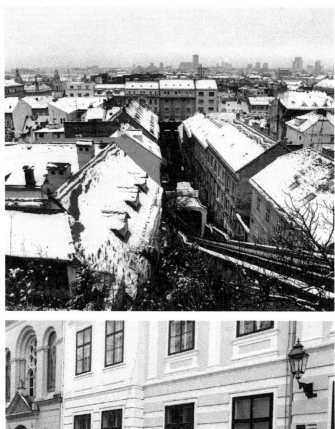

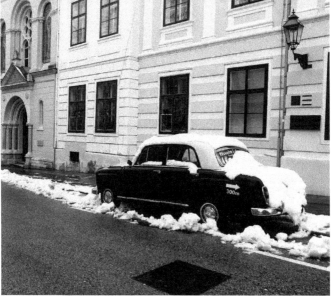

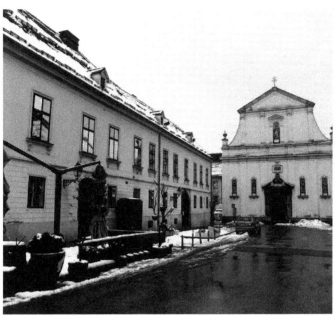

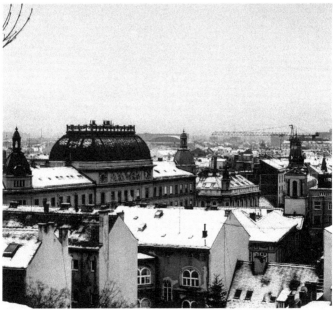

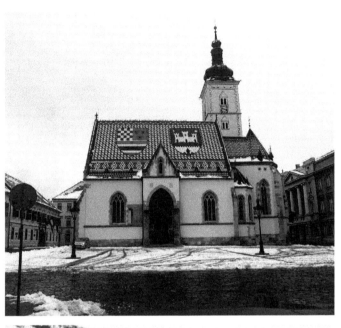

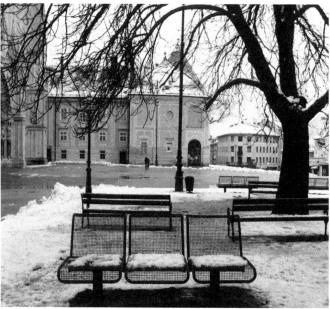

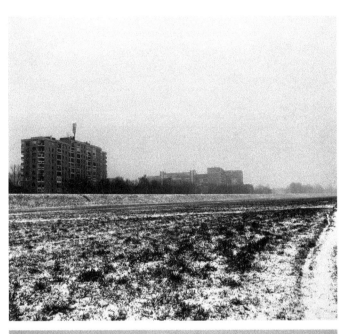

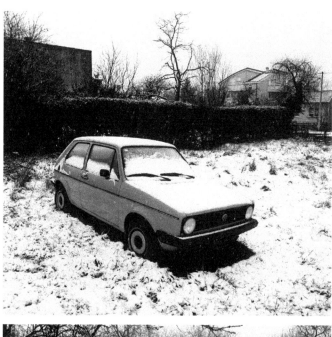

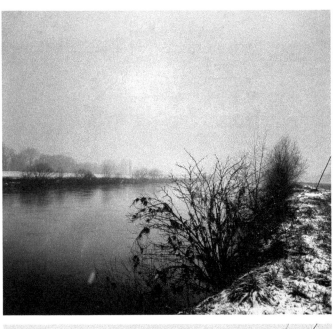

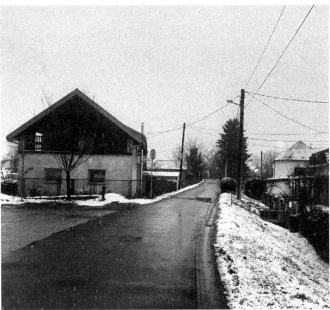

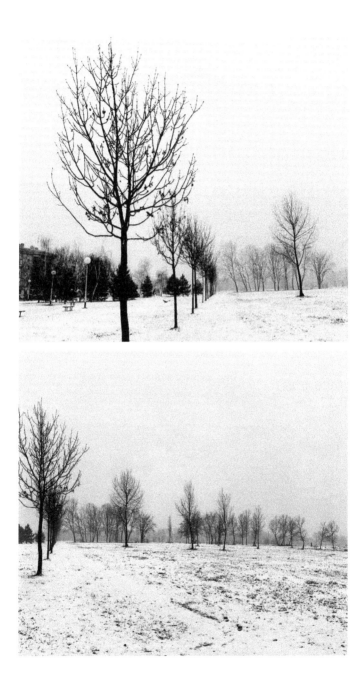

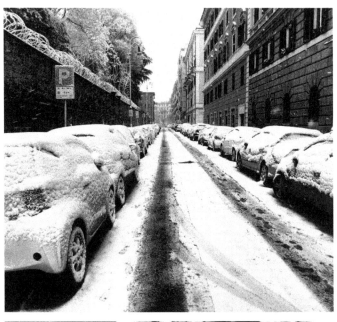

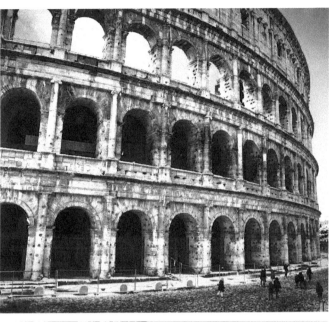

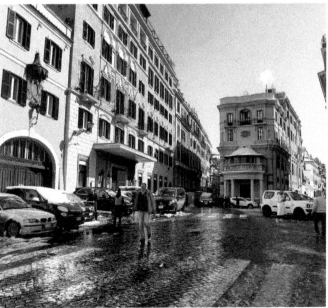

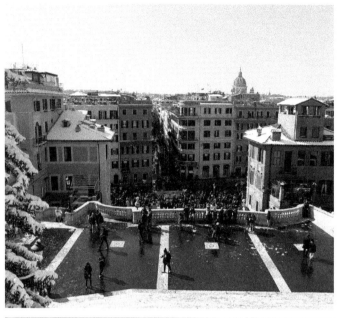

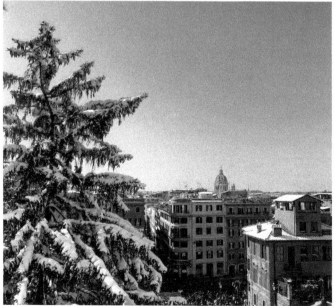

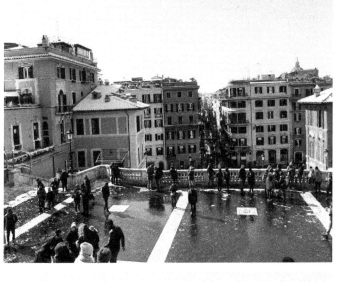

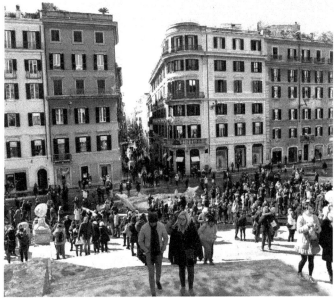

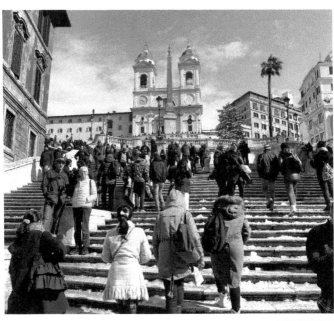

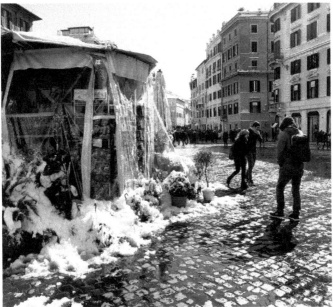

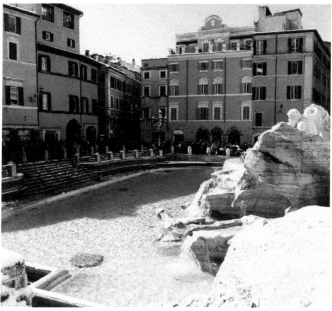

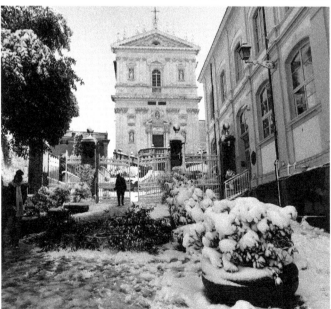

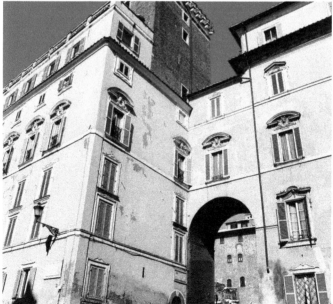

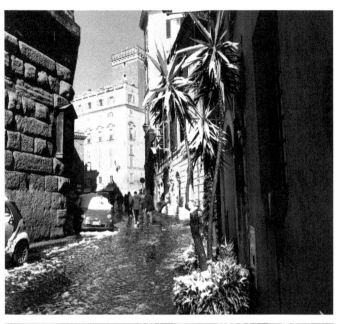

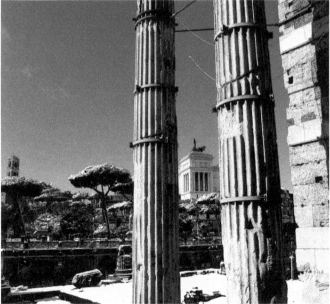

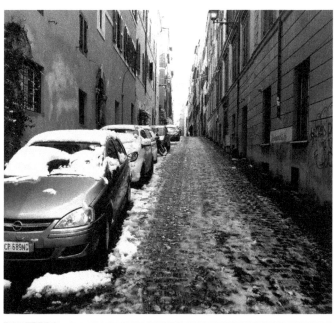

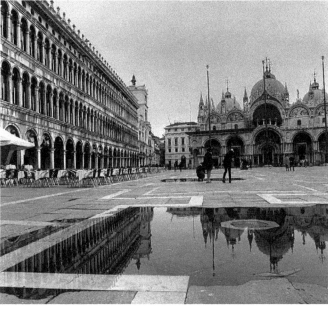

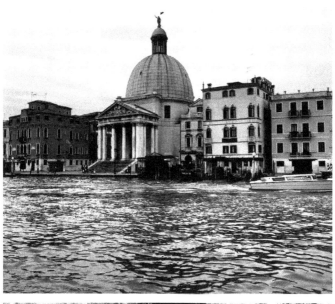

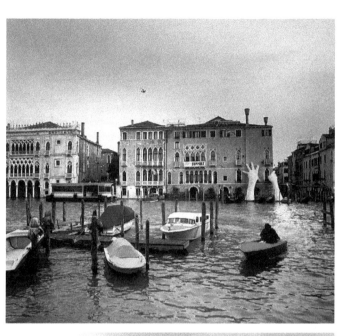

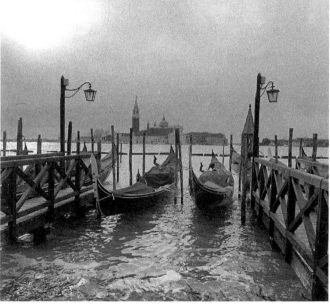

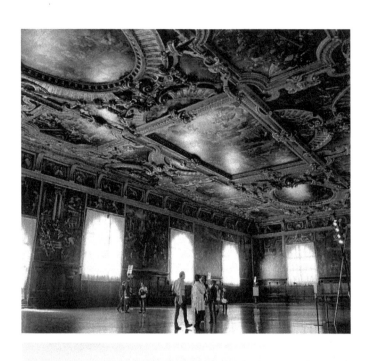

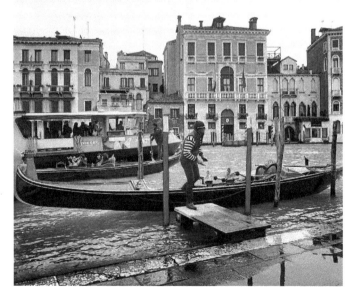

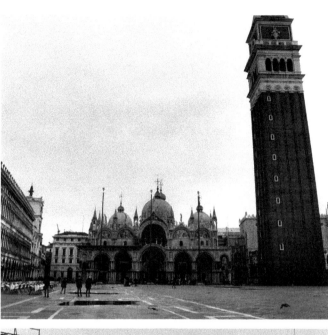

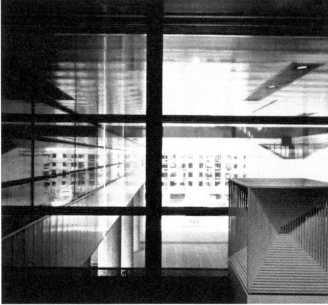

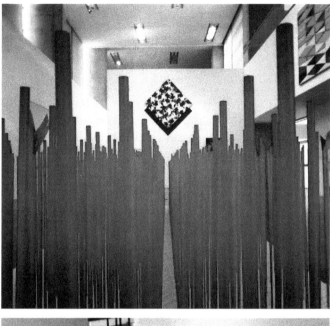

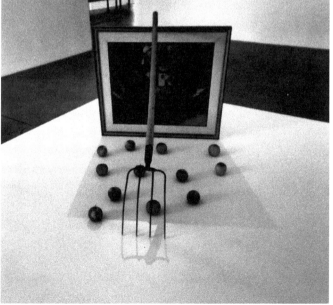

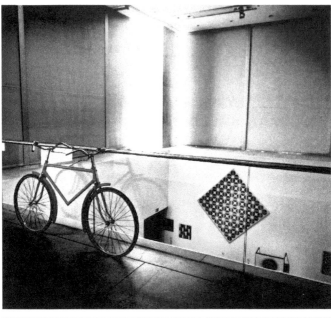

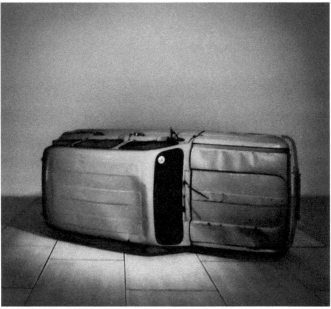

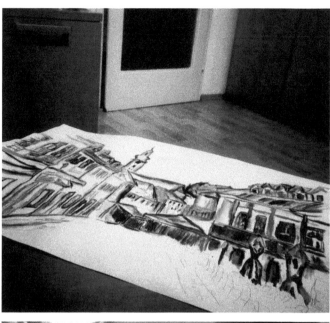

Te večeri, kad su svi Štrumpfovi čvrsto spavali, Papa Štrumpf je izvodio čarobnjačke pokuse u svom laboratoriju.

...a mali Štrumpf nije ...pozor je pažljivo ...što radi Papa

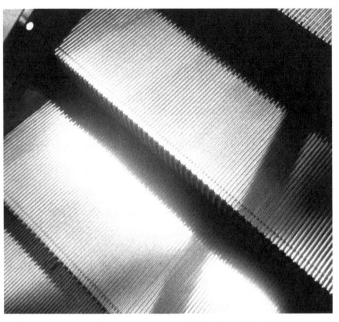

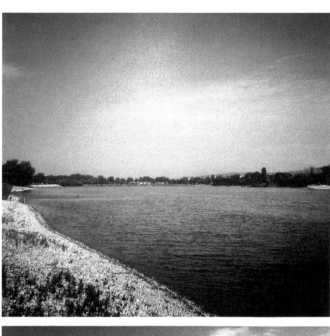

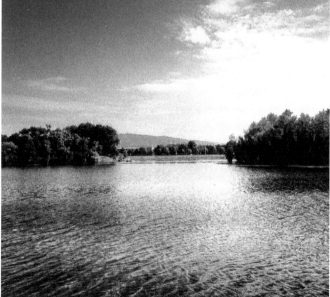

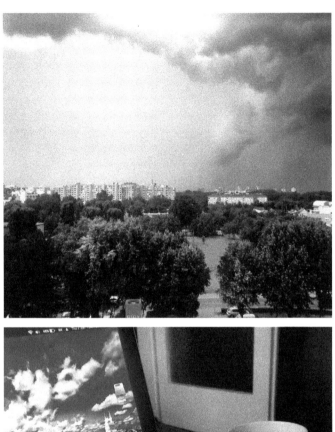

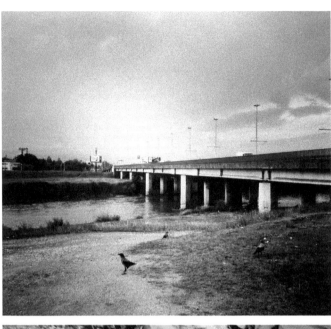

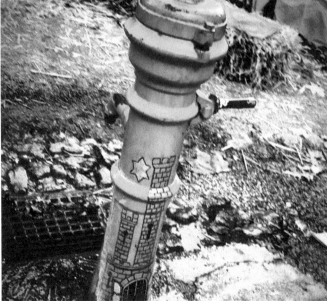

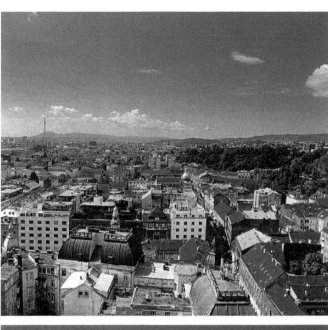

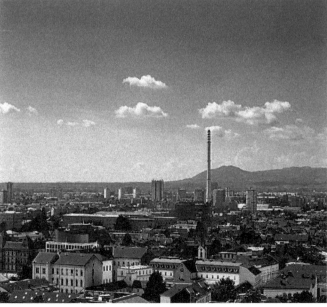

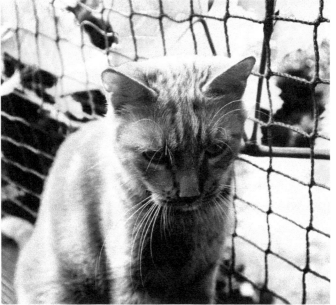

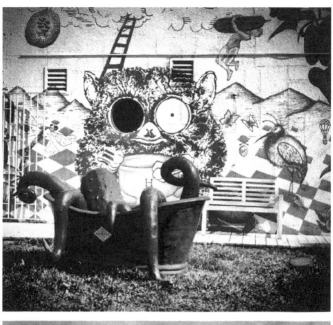

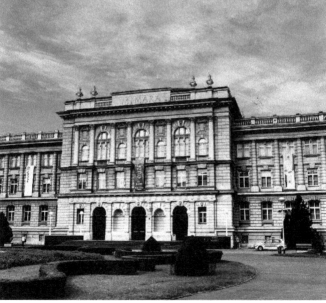

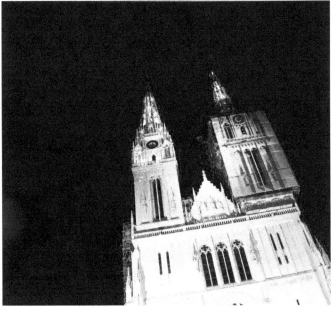

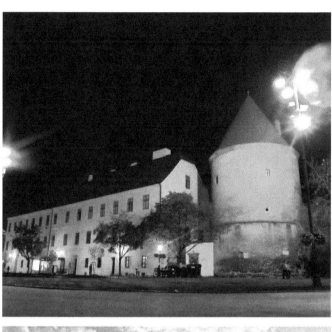

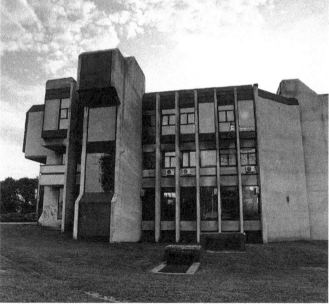

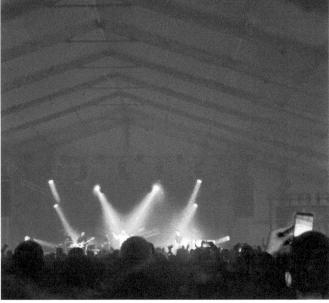

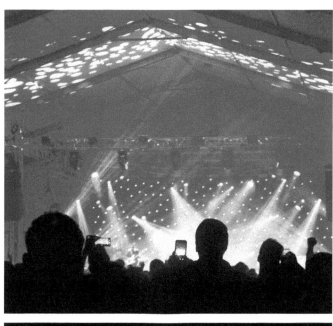

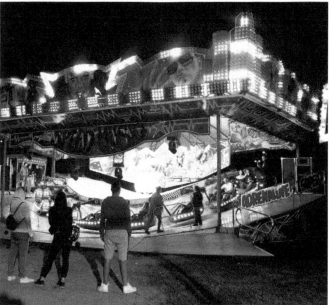

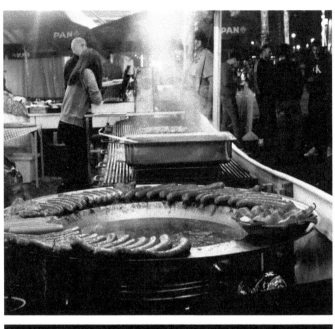

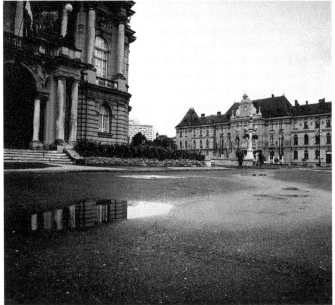

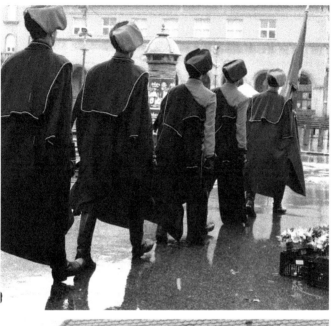

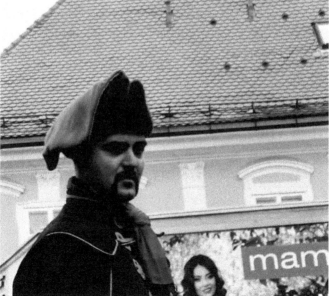

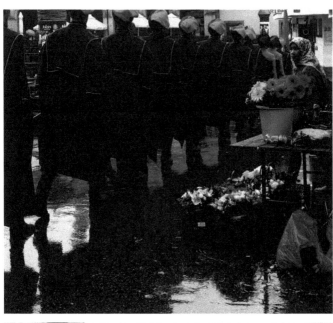

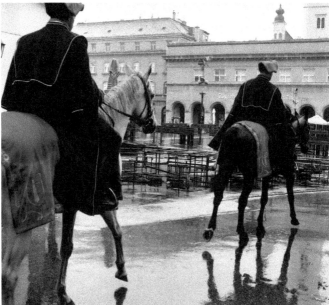

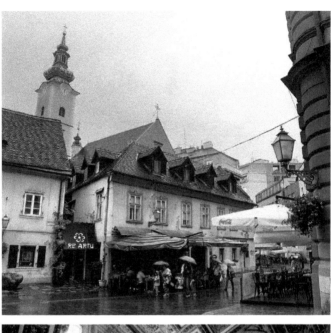

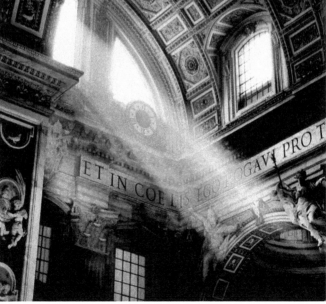

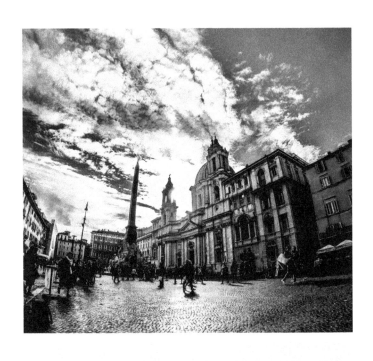

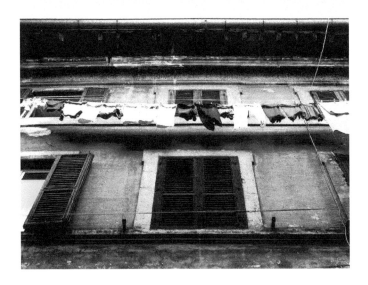

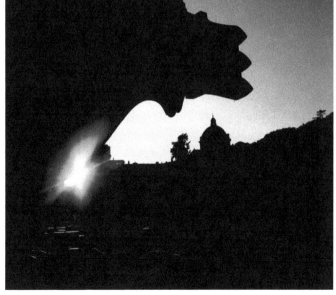

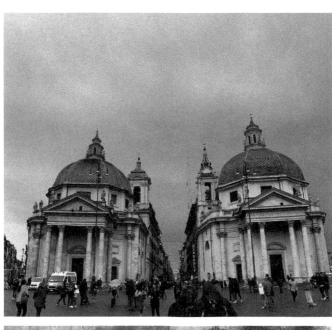

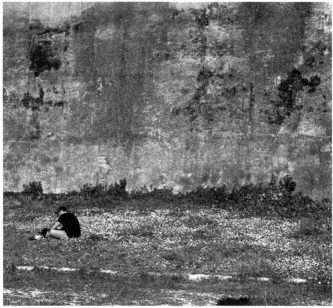

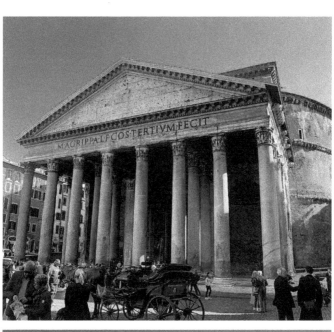

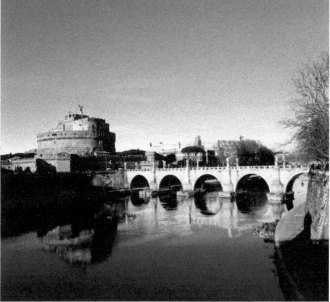

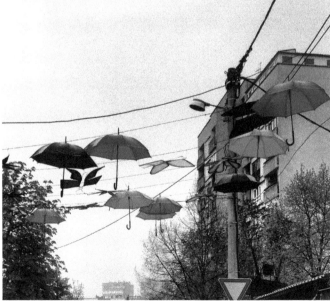

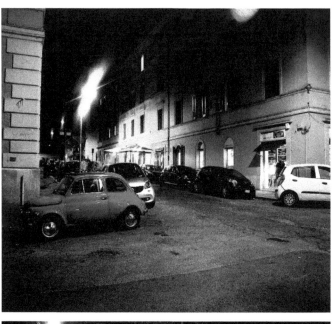

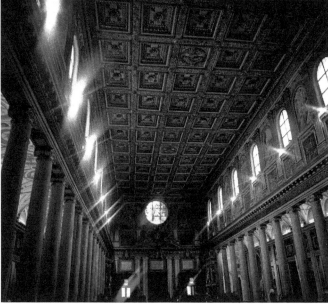

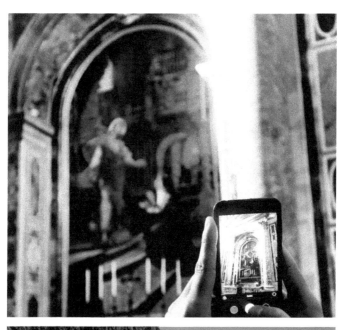

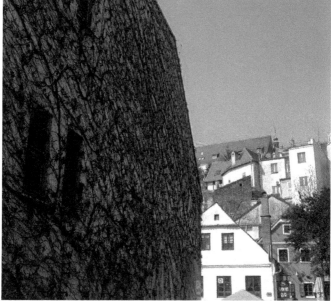

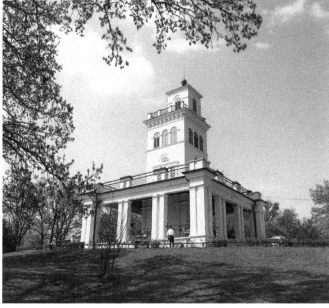

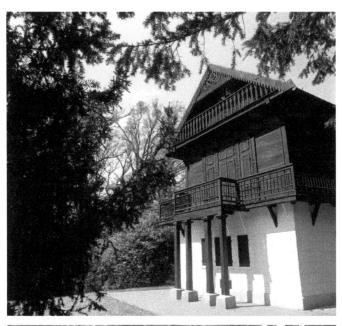

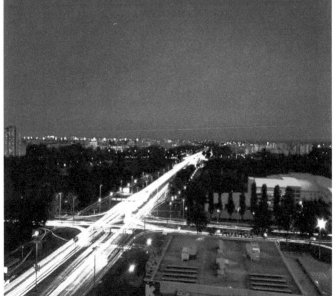

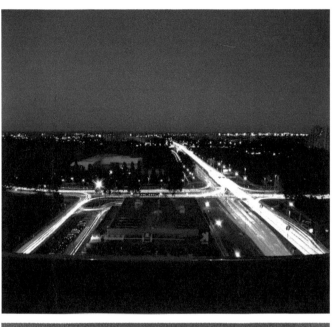

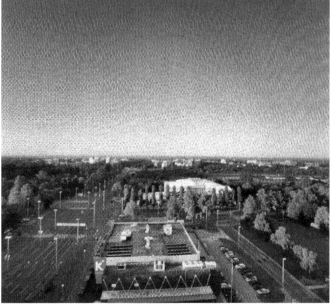

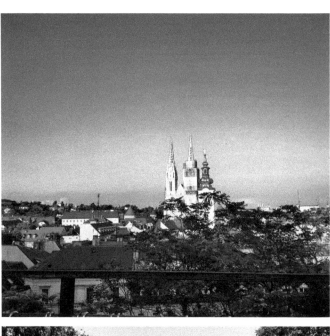

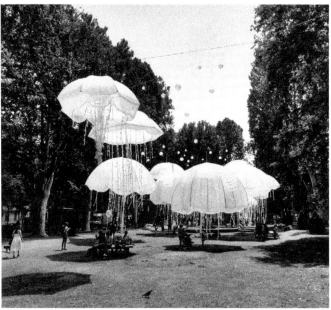

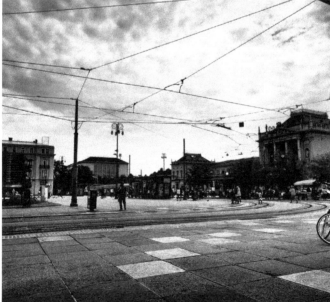

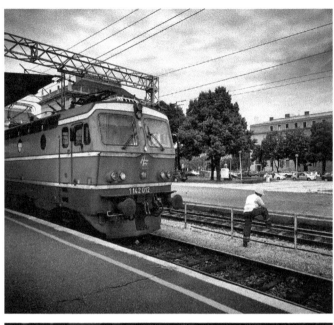

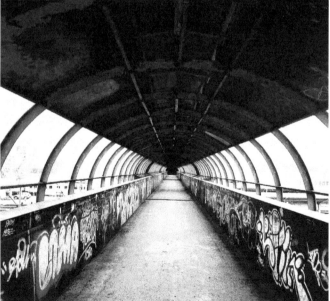

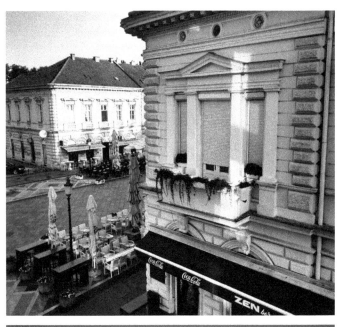

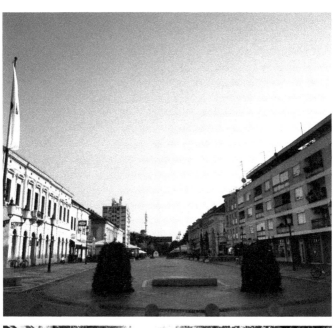

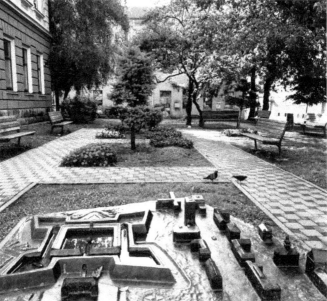

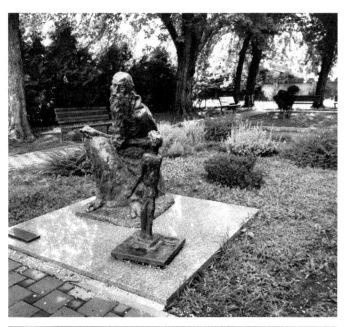

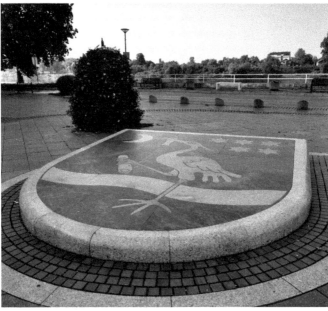

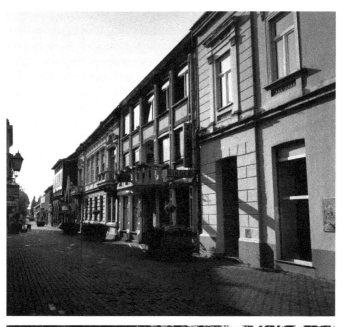

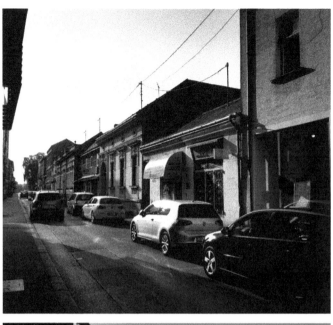

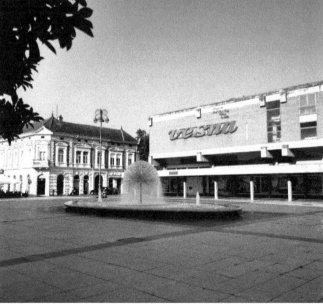

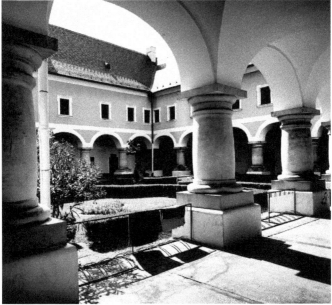

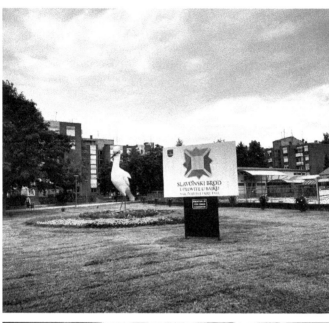

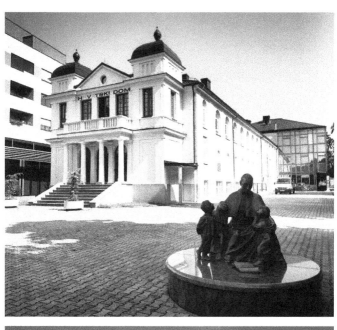

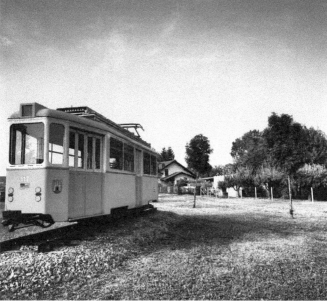

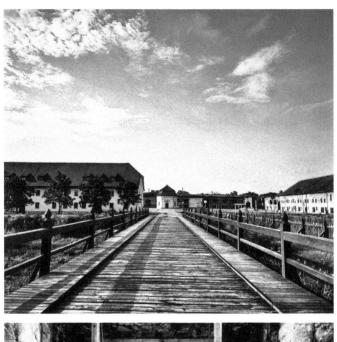

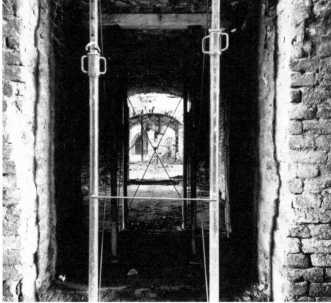

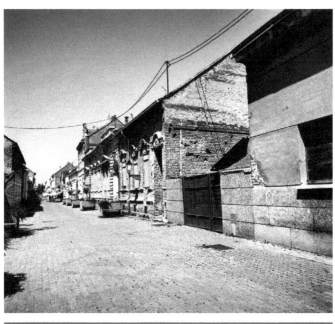

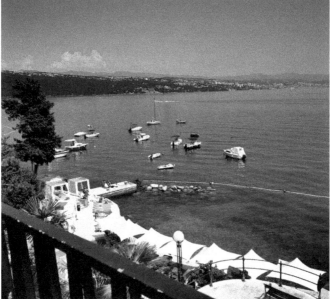

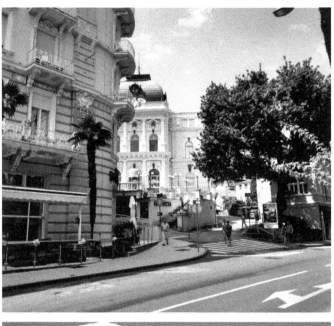

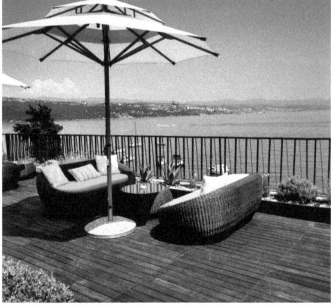

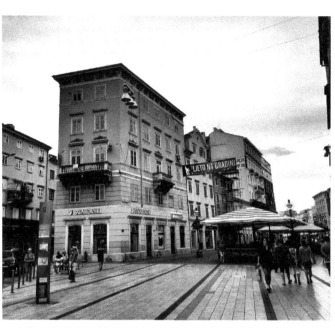

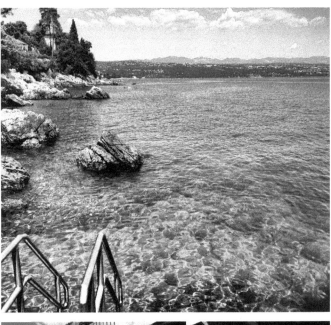

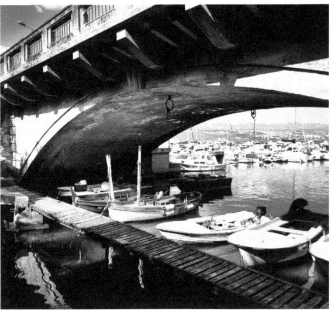

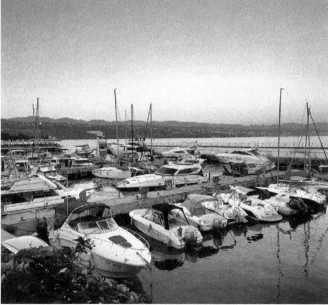

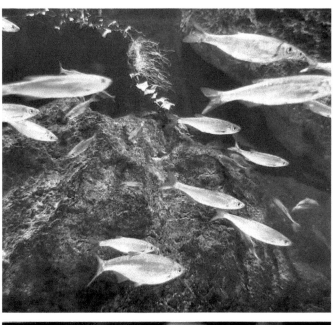

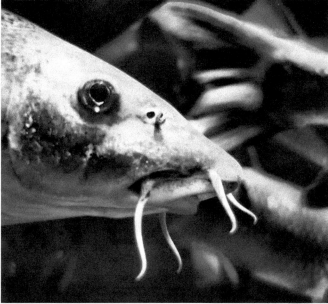

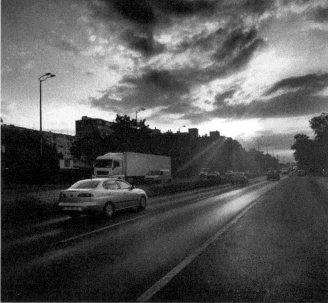

CPSIA information can be obtained
at www.ICGtesting.com
Printed in the USA
BVHW050529210819
556237BV00024B/169/P

9 780464 200925